*caen
10 avril 1851*

*Exemplaire de
Beurdeley père*

CATALOGUE

DE LA

BELLE COLLECTION

D'ESTAMPES,

AU NOMBRE DE DIX A ONZE MILLE,

Composant le Cabinet du sieur **GODEFROY**, à Caen,

DONT LA VENTE AURA LIEU A CAEN,

LE 10 AVRIL 1851 ET JOURS SUIVANTS,

Par le ministère de M⁰ BRIÈRE, commissaire-priseur, sous la direction de M⁰ RUBIN, agréé, syndic à la faillite du sieur Godefroy.

Le local où se fera la vente sera indiqué par des affiches.

Exposition publique avant la vente.

Dans l'intérêt de la vente, et afin de porter les renseignements nécessaires à la connaissance des personnes qui ont le désir d'acheter, notre première pensée fut, en nous conformant à l'usage, de faire sous le nom de *Catalogue raisonné*, le résumé de cette belle collection ; mais en y réfléchissant nous y avons renoncé, ces catalogues dispendieux, presque toujours inutiles, ne servant qu'à favoriser l'intérêt de ceux qui les font. Les amateurs et les marchands seront d'ailleurs suffisamment renseignés par le nom des gravures et le détail de l'œuvre de quelques maîtres.

La collection de M. Godefroy est connue des Amateurs pour être l'une des plus belles et des plus remarquables par le nombre, *par la rareté des gravures et le mérite des épreuves*. Le but qu'il se proposait en la formant était d'avoir *l'histoire de l'art dans les gravures*, et il s'est attaché pour chaque maître, à varier et à choisir les gravures les plus remarquables.

On pourra se faire une idée juste de la collection par la lecture du Catalogue, et acquérir la certitude de trouver des estampes de son goût, quelqu'il soit, et des épreuves de choix, si difficiles à rencontrer.

TABLE ALPHABÉTIQUE

INDIQUANT LE NOM DES AUTEURS

QUI COMPOSENT LA COLLECTION.

— A —

AKEN.
ANCIENNES VUES DE FRANCE.
ALBERTI.
ALBERT DURER.

68 *Pièces.*

La Passion.
Adam et Eve.
L'enfant prodigue.
La Vierge-au-singe.
Le Cheval de la Mort.
Saint Hubert.
Le Joueur de cornemuse.
Saint Georges à cheval.
Saint Jérôme dans sa cellule.
Albert, électeur de Mayence.
La Mélancolie.

— A —

Saint Jérôme en pénitence.
L'Enlèvement d'Amymone.
Erasme.
La Jalousie.
Pandore ou la fortune.
Saint Sébastien.
Le Cheval.
La Vierge au pied du mur.
Les Armoiries à la tête de mort.
Les Armoiries du coq rampant.
Pièces sur bois.

ALDEGREVER.

107 *Pièces.*

Adam et Eve.
Travaux d'Hercule.
Histoire de la Vierge.
Le Pouvoir de la mort.

— A —

ALIAMET.
ALMELOVÉEN.
ALTDORFER.
ANDREA VICENTINO.
Les Noces de Cana.

AQUILA.
AUDRAN.

46 *Pièces.*

Batailles d'Alexandre.
Le Baptême.
La Peste.
Pyrrhus.
 Pièces capitales.

AUGUSTIN VÉNITIEN.

14 *Pièces.*

Elymas.
Evangélistes.
Jésus au tombeau.
La Nativité.
 Pièces capitales.

— B —

BADIOLE.
BAECK.
BAILLIE.
BALECHOU.
Sainte Geneviève.
 Pièces capitales.

BAKUISEN.
BAPTISTE.
BARRIÈRE.
BART.

— B —

BARTOLOZZI.
BARRIÈRE.
BARON.
BARGAS.
BAUDOUINS.
BAUDUIN

Château de Vincennes.
Ville de Gray.
Villa et Château de Dinan.
Le Prince d'Orange.

BAUDIN.
Le Rhin passé.
Ville d'Ardres.

BEATRISET.
BEATRISET (Nicolas).
BEAUVARLET
BEGA.
BEICH.
BEHAM.

La Femme couchée.
Joseph et Putiphar.
Adam et Eve.
Cléopâtre.
Sainte Marie.
La Vierge et l'enfant.
Femme nue couchée.
Armoirie au coq.
Trajan à cheval.
Titus Gracchus.
Judith.
Les trois Graces.
Pièces sur bois.

BELLA.
Pont-Neuf.
15 Pièces Siéges.
Pièces capitales.
Suites diverses.

BERGHEM.
63 *Pièces.*
La Vache qui s'abreuve.
La Vache qui pisse.
Les 3 Vaches au repos.
Le Joueur de cornemuse.
Le Paysan sur l'âne.
Le Pâtre jouant du flageolet.
Le Pâtre assis sur un mur.
Paysan à cheval.
Berger gardant son troupeau.
Halte près d'un cabaret.
Femme sur un âne.

BEUGHEL.
Fête villageoise.

BERVIC.
Pièces capitales.

BIARD.

BINCK.
1504.
Les Femmes forgeant un cœur.
Frises.
Pièce sur bois.

BISCAÏNUS.
La Nativité.

BLERY.

BLEY.

BLEKER.

BLOT.

BLOEMAERT.
Le Chat.
Méléagre présentant la hure.
Colomba de Pofanius.

BLOTELING.
Marquis de Mirabelle.
Constanter.
Speelman.

BOL. (Ferdinand).
Jeune femme.
La Femme à la Poire.
Vieillard assis.
Vieillard vu de face.
L'Astrologue.

BOLSWERT.
21 *Pièces.*
Marie Rulen.
Juste Lipse.
Marguerite de Lorraine.
Paul Devos.
Sébastien Vianx.
Van Ervelt.
Satyris.
Mercure.
Sainte Thérèse.
Paysages.

BOEL.
Sanglier poursuivi.
Autruches.
Aigle et Griffon.
Canards fuyant 2 éperviers.

— B. —

BONASONE.
Silène sur un âne.
Pan assis.

BORCHT.
BOISSIEU.
 156 *Pièces.*
Les Pièces capitales.

BOQUET.
BORGIANI.
BOUCHER.
BOULLONGUE (de).
BOURDON (Sébastien).
BOUT.
Les Patineurs.
La Marchande de poissons.
Le Traîneau.
Les Chasseurs.
La Jetée.

BOSCH.
BOSSE.
 37 *Pièces.*
Les Ateliers.
Salle de charité.

BOTH.
 18 *Pièces.*
L'Hermite.
3 Paysans attablés.
Suite de Paysages.
 6 feuilles.
Les 5 sens.

BRANDT.
BRARZII.
BREBIETTE.

— B. —

BREEMBERG.
BRINCKMAN.
BRIL.
BRONKORST.
BROSAMER.
Bethsabée.

BRUYN.
BURANI.

— C —

CACCIOLI (G.).
CANTARINI.
Le Repos en Egypte.
Le Portement de Croix.
Enlèvement d'Europe.
Saint Sébastien.
Sainte Famille.

CANAL.
CALLOT.
Siéges et pièces capitales.
Chasse, etc.
Suites diverses et nombreuses.

CAPELLE.
CARRACHE (Louis et Annib.)
 23 *Pièces.*
Vierge, demi-figure.—Adoration des
 Anges.
Magdelaine, 1591.
Adoration des Bergers.
La Vierge à l'hirondelle.
Jésus-Christ couronné d'épines.
Saint François.
La Petite crèche.

— C. —

Carrache (Augustin).
17 Pièces.

Jacob abreuvant les troupeaux de Rachel.
Le Mariage de Sainte Catherine.
Les Apôtres.

Carrache et Sadler.
22 Pièces.

Carpioni.
Caralius.
23 Pièces.

Les Divinités de la Fable.

Castiglione.
Caylus.
Canal.
Caukerken.
Chaperon.
Chesne.
Charlet et Vernet.
Claessens.

La Femme hydropique.

Collaert.
Corneille.
Cort. Corneille.

Saint Jérôme.
Jésus dans le jardin des Olives.
La Samaritaine.
Jésus-Christ au tombeau.
Décente de croix.

Coregio.

— C. —

Corneille Bos.
Coriolan.

Un Martyr.

Costantino.
Courtois.
Crispin de Passe.
Cuyp.
Cumano.
Cranache.

— D —

Daudet.
D. A.
David.
De Bry.

Petite foire.
Fontaine de Jouvence.

De Bruyn.
Defrey.

Démoustration anatomique.
Pie VII.
Le Portrait de Gérard Dow.
Architecte et sa femme.
Le Père de Rembrandt.

De Gueyn.
De Goudt.

L'Ange et Tobie.
La Décollation de Saint Jean.
Philémon et Baucis.
Lever de l'aurore.

De Hooghe.

DE JODE.
Sainte Famille.

DELFF.
DELEU.
DELAULNE.
DELBARDIÈRE.
DE LAPLATTE.
DE LAIRESSE GERARD.
DE NÈVE.
DE MOLYN.
DEMARNE.
DE MARCENAY.
DENON.
DE PASSE.
Adam et Eve.

DESON.
DESSINS.
Lantara.

DESPLACES.
DESSAIN.
DEYSTER.
DIAMAUTINE.
DIES.
DIETRICH.
Le Marchand de mort-aux-rats, 1752.
Le Chanteur montrant son tableau, 1740.
Le Rémouleur.
Le Porte-balle.

DIETZSCH.

DIETRICY.
DOLIVAR.
DORIGNY.
La Transfiguration.

DOES.
DREVET.
Louis XIV.
Bossuet.
Edelinck.
Haubroken.
Kusell.

DUNKER.
DUNOUY.
DUVET.
Maître à la licorne.
Poison et contre-poison.

DUVIVIER (G.).
DUVIVIER (Ignace).
DUSART.
Le Couple ivre.
Le Chirurgien.
Le Chanteur.
La Fête du village.

DUGHET.
DUJARDIN KARLE.

54 *Pièces*.

DUBOS.
DUPLESSI-BERTAUX.
DUCHANGE.
Jésus-Christ chassant les vendeurs.

— E. —

EARLOM.
ECHARD.
EYNHOUDTS.
ENFANTIN.
EVERDINGEN.
EPISCOPUS.
EDELINCK.

— F —

FABER.
FARINATI.
Pharaon englouti.

FAYTORNE.
FIALETTI.
Recueil de jeux d'amour.

FICQUET.
Madame de Maintenon.
Delamothe.
Descartes.
Voltaire.
La Fontaine.
Rousseau.
Fénélon.
Molière.
Crébillon.
Montaigne.
Vadé.
Risen.
Corneille.

FLAMEN.
Suite de poissons d'eau douce.
 id. de mer.
 id. d'oiseaux.
Paysages.

— G. —

FOEK.
FRANCISQUE-MILET.
FREY.
Grégoire XIII.

FRIEDRICK.
FYT.
Chiens, suite de 8 feuilles.

FULCARUS.
Le Jugement dernier.

— G —

GALLE.
Portraits.
Cartouches.

GAUERMANN.
GAUTHIER.
GELÉE dit le Lorrain.
La Fuite en Egypte.
Le Paysage et le Religieux.
Vue de mer, gros temps.
La Danse au tambour de basque
Vaches à la rivière.
Danse à la cornemuse.
Mercure endormant Argus.
Vue de Campo Vaccino.
Berger jouant du flageolet.
Port au dessinateur.
Port de mer. — Galère.
Paysage. — Le Voleur.
Coucher du Soleil.
Paysage, jeune Fille et Troupeau.
Paysage, — Pont.
Paysage, — Pâtre.

— G —

Paysage. — Le Troupeau des chèvres.
Id. La Femme à la chaussure.
Enlèvement d'Europe.
Apollon et les Saisons.

GEESNER.
Suites de vues.

GENOELS.
22 *Pièces*.

GERARD DE JEUDE.
GERARD DE LAIRESSE.

GHISI.
21 *Pièces*.

Les Grecs repoussés par les Troyens
La dispute du Saint-Sacrement.
Le Jugement de Paris.
Angélique et Médor.
Jésus-Christ et la femme adultère.
Marius.
Simon trompant les Troyens.

GILLOT.
Fête de Bacchus.
— de Diane.
— de Faune.
— de Pan.
Le Sabat.

GLAUBERT.
GOYRAIN.
GOLTZIUS.
84 *Pièces*.

Suite de 8 pièces.
La Passion.
Henri Goltzius.
Portraits.

— G —

Apôtres.
Les Romains illustrés.
La Salutation Angélique.
La Visite à Sainte Anne.
Sainte Famille au chat.
L'Enfant Jésus.
Adoration des Mages.
Circoncision.
Apollon et Hercule.
Vénus.
Le Chien.

GROUSVELT.
GRAVE.
GROBER.
GUIDO-RENI.

L'enfant Jésus au cou de la Vierge.
La Vierge et l'enfant Jésus endormi.
Christ au tombeau.
 Pièces capitales.

GUTTEMBERG.

— H —

HAEFTEN.
HALLÉ.
HECKE.
HEIMLICH.
HOLLAR.
146 *Pièces*.

Costumes.
Portraits.
Quatre Saisons.
Son portrait.
Vénus.
Cathédrale de Strasbourg.

— J. —

Insectes.
Le Lièvre.
Animaux.
Cathédrale d'Anvers.
Le Calice.

 HOPFER.
 HOECKE.
 HONDIUS.
 HOWIST.
 HUTIN.
 HUBERT.
 HURET.
 HUCHTENBURG.
Bataille.

— J —

 JACQUES.
 JANSON.
 JANSSENS.
 JAZET.
Intérieur d'un atelier.
 JOUKHÉER.
 JORDAENS.

— K —

 KARTURUS.
 KAUFFMAN.
 KLEIN.
 KLENGEL.
 KOBELL.
Animaux et Paysages.
 KOLBE
 KOOGEN.
Saint Sébastien.

— L. —

 KONING
 KRUGER.
L'Adoration des Rois.
La Mort et la Femme.
Une Femme nue.

 KUNTZ.

— L —

 LABELLE.
 LAER.
 LANFRANC.
 LASNE.

 LA SAMARITAINE.
 LAURI-LOLI.
 LARMESSIN.
 LE LORRAIN (Jos.)
 LE CLERC.
Siéges.
 LE MAY.
 LEPRINCE.
 LE DUCQ.
 LEBAS.
Fêtes Flamandes.

 LE MAITRE AU DÉ.
 LEONI.
 LE PAUTRE.
Suites diverses.

 LIEVENS.
Saint-Jérôme.
Portrait d'Ephraïm Bonus.
 do de Daniel Hiemsius.

— L. —

LOLI.
LOMBARD.
Portraits de Femmes.

LONTERBOURG.
LONDONIO.
LONGHI.
LOYOLA.
LUCAS DE LEYDE

96 *Pièces.*

Danse de la Magdelaine.
Jésus présenté au Peuple.
Jésus au Jardin des Oliviers.
Virgile dans un panier.
La Laitière
L'Opérateur.
Le Chirurgien.
Le péché d'Adam et d'Ève.
Loth et ses Filles.
Le Baptême de Jésus-Christ.
David et la tête de Goliath.
Mars et Vénus.
Sainte-Famille.
Tentation de Saint-Antoine.
Portrait de Lucas de Leyde.
Conversion de Saint-Paul.
Le Calvaire.
Adoration des Mages.
Jésus-Christ tenté par le Démon.
Saints. — Suite de 13 pièces.
Conversion de Saint-Paul.

LUTMA.
LUYCKEN.
Quatre Saisons.

— M. —

MAITRE de 1466.
 Id. AU CADUCÉE.
 Id. AU DÉ.
MACRET.
MECKAN.
MAJOR-ISAAC.
MANTEGNA.
MANGLARD.
MARATTE CARLE.

La Vierge.
L'Enfant

MARC DE RAVENNE.
MARIETTE.
MARTINI.
MAROT.
MARC DE BYE.

Lions. — Suite.
Combats d'animaux.
Moutons.
Vaches.
Vache couchée.

MAROT.
MAUCORNET.
MARINES.
MARTIN ZASINGER.
MARC DE SAN MARTINO.
MAZURI.
MASSON.

MATHAM.
MATHAN.
Le Calvaire.

— M. —

MECHAU.
MÉER DE JONGHE.
MECHELN.
Massacre des Innocents.
MEYER
MERIAN.
MEYERINGH.
MELLAN.
MÉDAILLES.
MIEL.
MILATZ.
MINOZZI.
MOLYN.
MONTAIGNE.
MOYAERT.
MORIN.
78 *Pièces.*
Sujets divers.
Très-belle suite de Portraits.

MORGHEN (Raphaël).
La Cène.

MOSSART.
MOUCHERON.
MULLER (Jean).
MULLER
MUSICKUISEN.

— N. —

NAIWINCK.
NORBLIN.
NOVELLES.

— O. —

NOTHNAGEL.
NATALIS.
NANTEUIL.
Très-belle suite de Portraits.

— O —

OSTADE.
55 *Pièces.*
Le Pisseur.
Le Bal villageois.
Le Rémouleur.
Le Charcutier.
Les deux Commères.
Les Joueurs de trictrac.
Le Bénédicité.
Le Peintre.
Le Marmot mangeant de la bouillie.
Le Charlatan.
Le Fumeur.
La Fileuse.
Le Petit concert.
Le Harangueur.
Le Mercier.
La Femme dévidant.
La Querelle.
Maître d'école.
La Mère et la poupée.
Femme donnant un enfant à sa fille.
Le Fumeur à table.
Le Départ pour le marché.
L'Observateur.
Le Vieillard amoureux.
Cordonnier dans son échoppe.
La Conversation.
Portrait.
Vieillard espagnol.
Boulanger sonnant du cor.

— O. —

Paysan devant une table.
Paysan qui rit.
— vu de face.
Le Goûter hollandais.
La Danse au cabaret.
La Guinguette.
Joueur de vielle et violon.
Le Ménage villageois.
Le Joueur de violon bossu.
Intérieur de cabaret.
Musicien ambulant.
Enfant qui pêche à la ligne.
Le Fumeur et le buveur.
Paysan en manteau.
Intérieur de grange.

Ornemens.
Ossenbeeck.
Overbeck.

Chienne et ses petits.
Chasse au sanglier.

Palmieri.
Panneals.
Parrocel.
Paul-Potter.

41 Pièces.

Suite de 8 p. bœufs.
— de 5 Chevaux.
Le Berger jouant de la flûte.
La Prairie.

Penez Georges.

Joseph.
Les Sciences.
Suites.

Perrier.

— P. —

Peeters.
Pence.
Pesne.

29 Pièces.

Pièces capitales.

Pitau.
Perelle.
Pinelli.
Pièces sur bois.
Pièces petits maitres.
Pièces anciennes.
Picart.

Batailles d'Alexandre.

Piranèse.
Pitteri.
Plimmer.
Plouski.

Œuvre.

Poilly.
Pontius.

71 Pièces.

Popa.
Polydore de Caravache.
Portraits.
Plassard.

— R —

Reinhart.
Rechberger.

RAUSCHET.

RAIMONDI (Marc-Antoine).

Fuite du Paradis terrestre.
Massacre des Innocents.
La Vierge pleurant sur le corps de son fils.
Saint Paul prêchant.
La Vierge à la longue cuisse.
La Vierge au palmier.
Le Martyr de sainte Félicité.
Les Ouvrages d'Homère renfermés dans un coffre.
Le Satyre et l'Enfant.
Jupiter embrassant l'Amour.
Le *Quos ego*.
La Peste.
La Cassolette.
Diverses pièces.
Jésus-Christ chez le Pharisien.
Le Cène dite aux pieds.
Le Martyr de saint Laurent.
La Carcasse ou le Streyozzo
Le Jugement de Paris.
Le Parnasse.

RADEMAKER.

REMBRANDT.
151 *Pièces.*

Le Grand Coppenol.
Le Petit Coppenol.
Le Peseur d'or.
Ephraïm Bonus.
La Femme qui pisse.
Mendiants à la porte d'une maison.
Le Petit orfèvre.
Faiseuse de beignets.
La Samaritaine.

Les Pèlerins d'Emaüs.
Fuite en Egypte.
La Samaritaine.
Jésus-Christ chassant les marchands du Temple.
Sacrifice d'Abraham.
Adam et Eve.
Martyr de saint Etienne.
Homme assis devant une table.
La Pièce aux cent florins.
Lutma.
La Femme au Poêle.
Silvius.—Portrait.
Mardochée.
La Chaumière à la grange.
Le Paysage aux 3 arbres.
— aux 3 chaumières.
La Chaumière au grand arbre.
Paysage à la tour.
— au dessinateur.
Canal aux cygnes.
Paysage à la vache.
— au carrosse.
Ancienne vue d'Amsterdam.
Le Bourguemestre.
Portraits.—Rembrandt.
— à la plume.
— à l'écharpe.
— appuyé.
Uttenbogardus.
Homme avec chaine et croix.
Antonides Vanderlinden.
Janus Silvius.
Renier Ansloo.
Asselin.
Portraits.
La Grande Mariée juive.

— R. —

Femme assise.
Liseuse.
Mère de Rembrandt.
Vieille femme.
Pièces libres et autres.
La Nativité
L'Ange qui disparaît.
Adoration des Bergers.
Fuite en Egypte.
Circoncision.
Abraham et les trois anges.
Le Cochon.
Jésus-Christ prêchant.
Médée et Jason.
La Fortune contraire.
Abraham.—France.
Saint Jérôme.
Rembrandt et sa femme.
Résurrection du Lazare.
Pierre et Jean à la porte du Temple.
Adam et Eve.
Paysages.
Descente de croix.
Présentation au Temple.
Ecce homo.

RIBERA.
Jésus descendu de la croix.
Martyr de saint Barthélemy.
Silène couché.
Saint Jérôme.
Don Juan.

RICHOMME.
La Vierge au livre.

RIDINGER.
RIGAUD.
ROBETTO.

— R. —

ROGHMAN.
ROOS.
Berger dormant.

ROTA.
Le jugement dernier avec la figure de Michel Ange à gauche.

Rosso et autres.
Ornements.

ROUSSEAU.
ROUSSELET.
Rouxelet, archevêque de Rouen.

RUBENS.
La Femme au panier.
La Magdelaine.

RUISDAEL.
Grande chaumière.
Paysages.
Chaumière sur la colline.

RUISDAEL et POTTER.
RYSBRACK.

— S —

SADELER.
La Cène.
Paysages.
Apparition de l'Ange aux bergers.
L'Enfant dans la crèche.
Les Solitaires.

SAENREDAM.
Adam et Eve.
Pallas.
Vénus et l'Amour.

— S. —

SALVATOR ROSA.
SANDRARTV.
SAVRY.
SAVART.
SCHMIDT.

Le Jeune seigneur.
Le Financier.
Le Père de la fiancée.
Dinglenger.
Louise Viedebandt.
Portrait de Schmidt.
Loth et ses filles.
Les Fumeurs.
La Pouilleuse.
La Mère de Rembrandt.
Cocceji.
Estherazi.
Eller.
Rousseau.
Paysages.

SCHUT.
SCHUTZ.
SCHEYNDEL.
SCHOEN-GAUER.

Le St-Ciboire
Jésus-Christ en croix.
Dieu le père et la Vierge.
L'Ange et la banderolle.

SAFT-LEVEN.
SOUTMAN.
SIRANI.
SILVESTRE.

— S. —

STELLA.
Jésus-Christ mort sur la croix.

STEPHANONE.
STOOP.
STOK.
STOC.
STORER.
STRADA.
STRANGE.

Vénus.
Abraham.
Vénus et les Grâces.
Danaé.
Cléopâtre.
La Fortune.
Apollon.
La Justice.

ST-JEAN.
STEINTA.
La Mère de Dieu.

SUBLEYRAS.
SUYDERHOFF.
SUZANNE DE SANTERRE.
SWEERIS.
SWANEVELT.

Balaam arrêté par l'Ange.
La Fuite en Egypte.

— T. —

TESTA.
TABER.
TEMPESTE.
L'Age d'Or.

— T. —

TENIERS.
Intérieur de cuisine.
Danse.
Le Jeu de boule.

THOMAS DE LEU.
TIÉPOLO.
TITIANUS.
TINTORET.
Descente de croix.

TOMSTER.
TORRE-FLAMINIO.
La Vierge au croissant.

TORTEBAT.
TOSCHI.
Descente de croix.

TROUVANI.

— V —

VALESIO.
WAEL LE VIEUX.
Suite de 13.

VALENTIN.
WATEAU.
VAN-DALEN.
Vierge allaitant son fils.
Les quatre Pères de l'Eglise.
Portraits.

VANDER-CABEL.
Marines.
Suites de paysages.

VAN-GOYEN.
VAN-ORLEY.
VAN-OS.
VAN-SCHUPPEN.
VAN-VLIET.

— V. —

VAN-UDEN.
VAN-TROOFTWYK.
VANDICK.
 109 *Pièces.*
Le Titien et sa maîtresse.
Portraits.

VANDEVELD.
Suites d'animaux.
Le Berger dormant.
Le Samaritain.

WATERLOO.
VANTHULDEN.
VANDER-CABEL.
VAN-SCHUPPEN.
VERNET (Jh.)
VERNET (Horace).
VERBOECKHOVEN.
VENITIANO.
VOOD.
VOUER.
VICO.
Leda.
Jésus-Christ au tombeau.

VLIEGER.
VIEN.

Loth et ses filles.
VIBERT.
WISSCHER.
La Souricière.
La Descente de croix.
Le Chat.

WEIROTTER.
VIGNON.

— W. —

WIERIX.
Le Cheval de la mort.
La Mélancolie.

WILLE.
La Devideuse.
La Liseuse.
La Tante de Gérard Dow.
La Petite écolière.
La Bonne femme de Normandie et sa sœur.
Jeune joueur d'instruments.
La Tricoteuse.
Repos de la Vierge.
Cléopâtre.

— V —

VIRGILE.
WICK.
VIVARES.
VOLPATO.
Noces de Cana.

VOSTERMAN.
WORLIDGE.
VEISBROD.
WSCHWICKUARETH.
WATELET.
WYLENBROUCK.
ZEEMANN.

www.ingramcontent.com/pod-product-compliance
Lightning Source LLC
Chambersburg PA
CBHW030132230526
45469CB00005B/1913